【美國】

顧月華 著

宿命

美國紐約龍出版社
Long Publishing Corp.

美國紐約龍出版社
Long Publishing Corp.

版權所有，翻印必究

ISBN: 978-1-953903-05-1
First Published in New York by Long Publishing Corp.
First Paperback Edition: June 2023

PREDESTINATION

宿　命
顧 月 華　著

手繪插圖：顧月華

編輯策劃：胡桃
特約編輯：湯爽
裝幀設計：吳言

美國龍出版社出版發行
出版人：Sonia Hu
版次：2023 年 6 月紐約第一版，第一次印刷
國際書號：978-1-953903-05-1

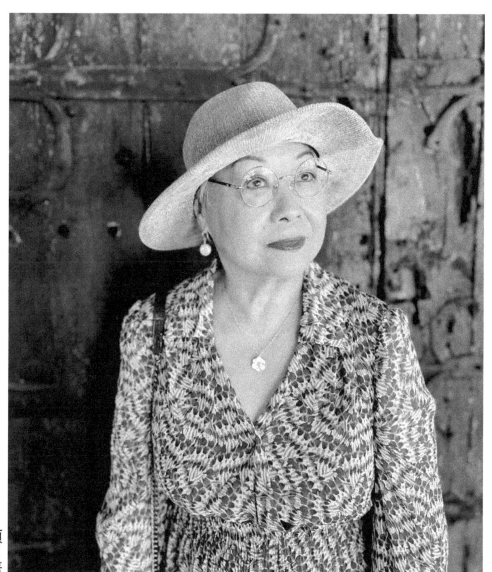

顧月華

前言

我的大師姐老媽顧月華

孫思瀚

　　我的母親顧月華我經常戲稱她為老媽大師姐，生活中她是我的媽媽，但我們出自同一所藝術院校，所以她又是我的大師姐，在我的生命中到目前為止有兩次和大師姐單獨相處，一次是上個世紀七十年代初，我和大師姐一起下放到農村，我的啟蒙是從那時候開始的，我們旁邊是神垕縣出鈞瓷的地方，神垕有一個地方滿山滿谷的都是碎片，媽媽帶著我站在碎瓷片上對我說，你看一年也燒不出幾件大器，而不成器的便會砸了拋棄荒野，孩子你明白媽媽的意思了嗎？

　　第二次和媽媽單獨相處就是去年父親駕鶴西去，我趕到了媽媽身邊，從大師姐的悲傷中我看到了堅強，從弱小的身軀中看到了許多騰雲駕霧的氣場，老媽還是老媽，她溫柔善良孤傲倔強，她嚴肅的時候不怒自威，她開心的時候笑起來儼然是個豆蔻姑娘，她的眼睛還是那麼透徹，直接能透到她的心房。

　　我好愛我的大師姐，她是我的導師、我的摯友、我的港灣、我的親娘。

附:（去年立冬與母親小酌賦詞一首）

江城子·立冬

　　小雨立冬魚開膛，油爆蝦，豬大腸，肝尖氽炒，佳肴擺八樣，今夜無歌獨思歸，人已醉，天未亮，母子相擁道短長，年複歲，鬢見霜，老屋依舊，娘親故事講，待到來年花開時，歸故里，醉一場。

孫思瀚

上海戲劇學院86級，中國電視藝術家協會演員委員會理事，上海上中北藝術研究院執行院長，從藝多年，出演和製作了多部電影電視劇話劇。

目录

前言

序

《宿命》200首

後記

作者簡介

序
—

滿盈豐盛

張純瑛

　　拜讀月華的兩百首三行詩，不斷勾起二十多年前我翻譯泰戈爾《漂鳥集》(Stray Birds)的325首短詩時感受到的悸動。

　　無論是對《日落》《星空》《餘暉》《流星》《坦然》等大自然景象，或是《鍋》《火爐》《冰箱》《桌布》等日常用具，月華皆能以千變萬化的擬人化手法賦予貼近人性的風貌，是泰戈爾慣用的筆法。《花》《燈》的形象也反覆出現在泰戈爾的詩中。

　　推崇《父親》為伴隨左右移動的大山，比喻《流浪的雲》是回不了家的飄逸靈魂，月華層出不窮的清新意象皆不遜泰戈爾。她的幽默流露於《刀鋒》《端午》結尾的轉折。《思念》《枕頭》有綿密的溫柔；《絲巾》的纏綿可比陶淵明的《閒情賦》。《心聲》《真愛》《叛》《影子》則有劍指核心的冷冽。

　　泰戈爾的短詩哲理雋永，月華亦能善用短短三行，盛載深邃幽婉的體悟：《沉默》裡見到智者，《原諒》裡顯現豁達，《世俗》中活出自由。月華用一生的歲月，懂得筆直的箭和柔軟的弓搭配得宜才是《策略》，《圓》方得自成天地。

　　可貴的是，歷經過去三年的困頓閉鎖，《步》《狀元餅》《雪花餅》仍可見到月華可愛的率真裡不失霸氣，源於《孤獨》所言: 穩穩的坐擁一份/自己的天下/如君王孤家寡人。

　　因着內在的滿盈豐盛，孤獨擊敗不了月華的霸氣。

張純瑛

　　海外華文女作家協會第十三屆會長。
著有散文集《情悟，天地寬》、《那一夜，
與文學巨人對話》、《人情詩故——從經
典看人生》，短篇小說集《天涯何處無芳
菲》，遊記《古月今塵萬里路》，為青少年
撰寫莫扎特、莎士比亞、雨果傳記，翻譯泰
戈爾的《漂鳥集》。曾獲華文著述獎散文類
第一名、世界日報極短篇小說與旅遊文學
等六項文學獎。

序
二

時尚達人"顧三行"

白舒榮

創"極光"[i]，邀約世界華文作家網上談文論藝；網路時代，天涯非牆，疫情隔不斷文學同好歡樂時光。

玩視頻，兒子和"老媽"[ii]緊相隨尋味探藝，蔚然一道風景，嗨轉紐約大街小巷，四海名揚！明明是作家顧月華，卻被有些人認定為郭蘭英歌唱家。是作家，還是歌唱家？"老媽"堪稱時尚達人，她是顧月華。

"老媽"不甘寂寞，突然又有新花樣，製造驚喜不斷。

她要出詩集，題名《宿命》，200首，配以親筆所繪，詩情畫意，首首皆三行。

古有"柳三變"，今有"顧三行"。哈哈，"顧三行"！為自己命的這個雅號，我不免有幾分得意洋洋。

宋代著名詞人柳永本名"三變"，"三行"乃顧月華每首的詩行。同"三"不同意，內在有因緣。

"任你百般撩撥敲打/不理/你這個瘋子"（《鼓》）"最恨這種/讓人陪着你從早到晚/哭個沒完"（《雨》）"把心撒成一張網/拋出去/化成細雨慢慢灑落在你肩上"（《思念》）"生無可戀這道菜/不容易出現在/快樂的吃貨嘴巴裡"（《紅塵》）。

門、窗、雷鳴、閃電、鼓、雨、隕石、流星、思念、童心、懷鄉、迷思、癮、原諒、紅塵、膽……實實虛虛，虛虛實實，靈魂起舞，智慧閃光，捕捉有形無形繁富意象，哲思人生百態人世眾相，幽默樂觀。

時尚達人"顧三行"，"改了你的道/衰老的方向/推了一把"（《童心》）。

顧月華老而彌狂！

2023年4月28日於北京

i 疫情期間，顧月華創建"極光講座"網上平臺，邀約世界華文作家作文學講座，共約 30 場
ii 顧月華同大兒演員孫思瀚的網路視頻，視頻中孫思瀚作講解稱自己母親"老媽"

白舒榮

　　畢業于北京大學中文系，中國作家協會會員，中國文聯出版社編審。曾任世界華文文學雜誌社社長兼執行主編。現為香港《文綜》雜誌副總編輯，世界華文文學聯盟副秘書長，多家海外華文社團顧問，出版著作九本等。

序 三

她的世界裡有詩有畫

——讀顧月華的《宿命200首》

錢虹

　　美國華文女作家顧月華，可謂天生的上海人。一見面，她就跟我說上海話。她的上海話屬於精緻優雅的正宗申腔，不是那種夾生飯似的滬語。她的前半生，從上海－河南－美國，繞了半個地球和半個世紀，本身就是一部跌宕起伏的傳記文學作品。然而，令我驚訝的是，年逾八旬，她竟然要出版詩集！

　　有人說：每個人的心中，都住着一個詩人。"耳得之而為聲，目遇之而成色"，山間明月，江上清風，處處是生活，也處處是詩意。顧月華似乎就是證明。例如《鼓》："任你百般撩撥敲打/不理/你這個瘋子"，鼓的沉默堅韌與捶鼓人的瘋狂擊打形成了鮮明的意象，且充滿藝術動感與畫面感。《窗》："不發一言/在車水馬龍的世界面前/守住主人的秘密"，沒有生活的閱歷與細緻的觀察，不會有這樣忠貞不二的藝術感悟。還有，《隕石》："失落一顆寂寞的心/墜落凡塵/在另一個世界隱姓埋名"，寥寥數語，明寫墜落凡塵的隕石，其實何嘗不是失落在別一世界的人之心靈，以石喻心，讓人深思。

　　顧月華的詩，又有一種渾然天成的詩情畫意，這一點恐怕與她曾經專攻美術與油畫的人生閱歷有關。請看《迷思》："總有一個影子/左右不離/且生且滅，且滅且相隨"，詩中嵌畫，畫中蘊詩，人與影不離不棄，相伴相生，始終相隨。《日落》："輝煌霞光拉開華麗帷幕/寂靜和黑暗是閉幕後/真正的結局"，更是黃昏的晚霞斑斕輝煌之後化為大塊黑暗的底色，將天光的結局（這何嘗不也是人生的結局）演繹成了可感可觀的圖像。

<div align="right">2023年5月2日</div>

錢虹

錢虹,女,文學博士,中國作家協會會員。曾任華東師範大學和同濟大學中文系教授。現為浙江越秀外國語學院教授。兼任中國世界華文文學學會副監事長、上海錢鏐文化研究會副會長等。主要從事中國現當代文學、世界華文文學和女性文學的研究與教學。著有《女人·女權·女性文學》《繆斯的魅力》《文學與性別研究》《燈火闌珊》《雅人韻士》等著作;編著有"雨虹叢書·世界華文女作家書系"等20餘種;已在國內外刊物上發表學術論文300餘篇。

序
四

四季以外的詩

彥火

讀顧月華的《宿命》，雜感紛陳——

不像初夏，卻有初夏熾白的陽光；不像初冬，卻有初冬的瑟縮；不像初春，卻有初春的曖昧；不像初秋，卻有初秋的亮錚。不止於四季，還有人間的五味，像《相思》；像《迷思》，糾纏不清、不離不棄的影子，卻是人間以外的癡迷；虛假如《影子》，亦步亦趨，卻是"永世追隨"；世途的乖離，連那一聲《咳嗽》，也成了人間一種海枯石爛的纏綿；人世間的滑稽，莫如所謂《真愛》，放着弱水三千不飲，只飲"那一瓢／是毒汁"，也許那是死去活來的刻骨銘心，因為是得不到的東西。《愛情》反而是平凡的，只存於"真實純潔樸素的心"。"把清香留在齒頰／吞嚥了苦澀／甘苦自知"，那是《茶》的人生，人生的茶。……

至於"隱隱的坐擁一份／自己的天下／如君王孤家寡人"，那是《孤獨》的況味，也是禪的人生，因為正如作者所要表達的"說出來的話不是關鍵，關鍵是話外有話"，我們讀到的"話外之意"，頗有禪意，可見作者的寫作已進入禪思的境界。

倏地想起吳宓先生《悲感》的一句話，或可點題："飛揚頗恨人情薄，寥落終憐吾道孤"，大有欲語還休之概!

這不是序，只是隨感而已，若合美國流行片語"now, at this time, at that time"的感受。

2023年5月2日

彥火

　　潘耀明，筆名彥火。先後任職三聯書店(香港)有限公司董事兼副總編輯、香港中華版權代理公司董事經理、南粵出版社總編輯、明河社出版有限公司董事總經理兼總編輯、明報出版社/明窗出版社總編輯兼總經理。現職《明報月刊》總編輯兼總經理、《香港作家》網路版社長、《文綜》社長兼總編輯。中國作家協會全國工作委員會榮譽委員、國務院僑務辦公室專家諮詢委員會委員、香港作家聯會會長、中國作家協會香港會員分會會長、世界華文旅遊文學聯會會長、香港世界華文文藝研究學會會長、世界華文文學聯會執行會長、美國愛荷華“國際寫作計畫”(International Writing Program, The University of Iowa) 成員、馬來西亞“花蹤世界文學獎”顧問。近著有《這情感仍會在你心中流動》、《山水挹趣》、《大家風貌: 細說當代文壇往事》等，其中《當代中國作家風貌》被韓國聖心大學翻譯成韓文，並成為大學參考書。部分作品被收入香港中、小學教科書內。

序
五

顧月華的三句詩文集《宿命200》

陳公仲

　　紐約華文女作家的領軍大姐顧月華，我仰慕已久。她是一位享有盛譽多才多藝的資深藝術家、作家。我們在一些集體場合中見過面，然真正接觸並有親切交談，還是在2016年9月。紐約《僑報》約我做了一次文學講座，王老鼎鈞大師也到場，還作了講話。之後，他約請我次日中午吃個便飯。我受寵若驚，欣然答應了。次日，我按時到了灣仔海鮮城，發現顧月華大姐也來了，她是王老特地請來作陪的。那天她穿著入時，光彩照人。而王老年過九十，高大挺直，精神抖擻，令人欽羨。我們坐定後，王老即打開話匣，高談闊論起來。從他的四大部回憶巨著談到當今的文學動態。顧大姐不斷地發問誘導，王老就順勢發揮，一問一答，妙趣橫生。我聽得如醍醐灌頂，大開眼界。心想，如能記錄下來，該是多麼珍貴的文史資料啊。可萬萬沒想到，第二天，顧大姐就寫出了一篇長文，詳實地記述了這次聚會，特別是王老的生動睿智的講話。她的文章，文采飛揚，言辭精確得體，分寸得當，叫我佩服得五體投地。

　　如今，她的《宿命200》三句詩文集問世，又是她對華文文學的一大貢獻。宿命本是對人生命運歸宿必然性的一種認知，常有一些消極的理解，而顧大姐卻賦予了一個積極的詮釋，我概括為她把"人定勝天"改成了"人定順天"，一字之差，意義迥異。我對她的三句詩已作了些摘編點評，因篇幅之限，只好忍痛割愛。勸君還是去讀大姐的原汁原味的三句詩吧！個中自有美文哲思，綿綿不絕。

2023年5月3日

陳公仲

　　公仲，原名陳公重。1934年出生于河南開封。祖籍江西永新。南昌大學教授，中國小說學會名譽副會長，中國世界華文文學名譽副會長，江西當代文學學會名譽會長。編著有《中國當代文學史新編》、《臺灣文學史初編》、《世界華文文學概要》、《離散與文學》、《當代文學新思考》、《靈魂是可以永生的》、《八八文存》等近30種著作。

序
六

命中有"詩"

陳瑞琳

　　都知道顧月華是海外新移民作家在紐約文壇的早期開拓者，尤以散文最為讀者稱道。這是因為她豐富的閱歷，總是能洞開記憶的閘門，既寫出嚴峻的滄桑歲月，又表現出溫熱明亮的人性，儼然有大家之氣。

　　後來才知道她是畢業於上海戲劇學院的舞臺美術系，可謂一手作畫一手寫作，一派藝術家的風采。如今才發現，除了散文和小說，她竟然還寫詩，早在2002年，她的詩歌《帶血的桂冠》就榮獲了美國《彼岸》雜誌的"李白詩歌佳作獎"，這着實嚇了我一大跳。

　　不僅如此，顧月華的詩讓人驚豔，不是佶屈聱牙的文字，而是創意靈動的意象。坎坷多變的人生，異國風雨的洗禮，讓她的小詩充滿了奇妙的想像，既有思辨的邏輯，也有生動的跳躍，內涵老辣成熟正獨具一格。其中散發的優雅芬芳，來自血脈，來自地母，也來自她藝術修煉的才華。

　　詩集的名字叫《宿命》，充滿了生命回首的味道。每一個場景，每一個瞬間，都如同是前世的約定。她的三言詩雖短，卻如同瞬間的靈光，照亮了一縷縷生命的軌道，也照亮了她自己的所思所想。作者說有愛才能寫詩，這種愛是博大的，是包括萬物的。寫詩的人心裡，既有烈焰的噴薄，也有柔情的纏繞，它是生命的情緒，也是人間的感悟，無論是宣洩，抑或是挑戰，都包裹在她彩色的詩裡，讓人回味無窮。

　　在《宿命》裡，最感動我的是那些孤獨的體驗，思鄉的體驗，愛的體驗。例如"沒有問候，便是人間靜好。"再如"中秋之夜，不敢抬頭，看天，望月。"還有那首《火爐》："心中忍受着灼燒，痛徹心扉，溫暖了別人"。喜歡這首《口紅》："女為悅己，你們是，第一排衛士"。還有那首《桌布》，意象特別深刻："歡喜地接受了，一道道甜酸苦辣，守着人去樓空的悲哀"。《火鍋》也尤其好："一場大屠殺在水與火廝殺中，把地獄的現象，香味中重現"！《榴槤》更絕："危險的情人長得醜，還帶着一身的刺，卻讓你想斷肝腸"。小詩《膽》，雖然只有10個字，卻讓我久久不能平靜："日，加上月，才形成我的膽"。是天地日月，陰陽芳華，造就了生命裡所有的膽量和勇氣。

　　讀顧月華的詩，有苦難，有幸福，有批判，有慈悲。她喜歡審視人生，收藏着每一個情義，尤其是關於"愛"。她在詩中表達的"愛"是一種智慧的"大愛"，是走過、看過、體驗過、思考過的那種"大愛"。前世的緣，今生的情，她真是一個命中有"詩"的人！

2023年5月4日於休士頓郊外

陳瑞琳

美國華裔作家、評論家。曾任國際新移民華文作家筆會會長，北美中文作家協會副會長。出版多部散文集和評論專著，多次榮獲海內外文學創作及評論界大獎。

序
七

月華印象

陸士清

　　與月華相識，是在泰國曼谷。那時，她活躍在夢淩主持的華文文學會議上，奔前奔後為會議和文友攝影。回滬後，我們多有過從。

　　月華和夫君孫先生是上海戲劇學院舞美系同窗，他倆都善油畫。赴她家宴時曾與周勵、盧醫生一起欣賞他們的畫作，那天看到月華房中掛了幾幅她的油畫，相當少見，今天她又為自己的詩集畫了200幅插圖，展示了她的本行，令人感到意外驚喜。

　　月華父親是無錫成功而慷慨的企業家，解放初就把名聲甚佳的中國飯店捐獻給了市政府。多才多藝的月華，也許是繼承祖上風格吧，她散文寫得健朗瀟灑。述生活挑戰，皆逢凶化吉；記家族往事，有豪邁之氣；寫"文革"應對紅衛兵抄家，以紅對紅，詼諧有趣。

　　如今她將出版詩集《宿命200》。三句話詩屬於小詩，有些人瞧不起小詩，我倒不嫌棄。好的小詩，是美好情感的結晶，是人生哲理的金句。"比陸地大的是海洋，比海洋大的是天空，比天空更博大的是人的心胸"；"天空沒有留下鳥的痕跡，但鳥已飛過"。"你站在橋上看風景，看風景的人在樓上看你""用剪斷的辮子，做一根黑色的手仗，敲醒沉睡的大地"；"當君子遠離庖廚，我聽見，青草的哭泣"。瞧這些中外名家的小詩，對人生乃到時代的闡述，有一以當十的藝術魅力。月華的《宿命200》，有的定有美好旨意，但兩百首，能都是金句嗎? 有無女士的嘮叨，就請讀者品味吧!

<div style="text-align:right">2023年5月8日</div>

陸士清

　　復旦大學中文系教授，中國作家協會會員，歷任復旦大學香港文化所副所長、中國當代文學中國世界華文文學學會名譽副會長等職。著有《臺灣文學新論》、《三毛傳》（合作）、《曾敏之評傳》、《品世紀精彩》等十多種。

序
八

藝境通人
——小論顧月華

蘇煒

　　宗白華先生曾以"一境同構"來言述中國傳統藝術與西方藝術的歧異之處。宗老先生特指的是中國畫之"詩書畫一體"或"筆墨意境一體"這一類特徵。其實，"一境同構"，這就是傳統學問所強調講究的"通"吧——古今中西之"通"，文史哲之"通"，藝術的形體與點線面色彩之"通"，書寫效果的宏觀微觀文野雅俗之"通"，烹調品味的"色香味俱全之"通"，等等。錢鐘書先生特意創造了一個"通感"的詞，言說藝術表現中這種打通了聽覺觀感味覺觸感等等的新異現象。

　　顧月華大姐的"通"，首先來自於她的專業授業背景。她是科班出身的舞臺藝術專業（沒有什麼，比廣義的"舞臺藝術"更重視"通"的了！），她卻又是海內外早已知名的作家與文學活動家。她的藝術底蘊與修為功力，使她多年來行走在藝術與文學的諸般峰域間，文林畫境詩境甚至網境，她都全不陌生，穿梭往還，得心應手，毫不違和並且快人快語，傾心以往。她的這種藝境的練達通透所創造的高效奇觀，是每每讓我們這些晚生晚輩所驚佩欽敬的。我猶喜歡她近期一本文集的書題"依花煨酒"。寥寥四語，可不就是畫面動作詩意俱在，溫熱冷暖色香味俱全的大"通"之境？！此四語，也正是我心目中作為藝術形象的"顧月華"的特徵性"標配"啊！！

2023年5月9日于耶魯澄齋

蘇煒

　　中國大陸旅美作家和文學批評家，現任教于耶魯大學。曾出版長篇小說《渡口，又一個早晨》、《米調》、《迷穀》、《磨坊的故事》，短篇小說集《遠行人》，散文隨筆集《西洋鏡語》、《獨自面對》、《走進耶魯》、《天涯晚笛》、《聽大雪落滿耶魯》並古體詩詞集《衰雪廬詩稿》等多種。

序
九

校園記憶

张祖英

顧月華孫林伉儷是我在上海戲劇學院舞美系四年的同窗密友，1963年畢業後我們被分配而各奔東西，文革後期他們前往美國定居，艱辛創業，奮發圖強，畢竟兩位才藝所致，總取得了不菲成就和安定的生活很為他們高興。

今年顧月華為孫林過世一周年在紐約舉辦了他的遺作展，正值此時，聽聞月華詩集即將面世，遵囑寫上幾句以彌補中有對她大學時風貌的追憶。

上世紀五六十年代，上海沒有專門的美術學院，藝術高考時常把上海戲劇學院作為選項之一，六三屆學生中包括我、顧月華與其他三位同學是浙江美院和上戲共同錄取生，但當年的規定上戲是中央直屬的藝術院校，我們被留在了上戲。

學院領導一直認為該屆畢業生素質與成績是最好的，而顧月華是翹首之一。班上同學熱愛藝術風氣濃厚，繪畫課是教學過程中的重點科目，我與顧月華分別被老師指定為兩個小班的繪畫課代表，我清晰記得開學第一天顧月華盛情邀約我們兩三個同學，去她老師顏文樑寓所拜訪，顏先生平易近人，談到藝術問題時他說：繪畫中比較關係非常重要，關係對了畫就順了，關係錯了再簡單的構圖也沒有章法，那時我們年輕，只關心畫得像不像准不准，還未涉及到要畫關係這一層次，先生的點撥使我長久受用，至今記憶猶新，回程路上我真心感謝顧月華對同窗的熱忱與真誠。

在校期間早年深受名師培養的顧月華才情煥發，逐漸顯示出她的藝術悟性比一般同學高出一籌，無論在農村或是城市景觀寫生，都能感受到她對色彩和諧追求的嫻熟運用，筆觸雄健灑脫，節奏控制有度，整體畫面生氣盎然，成為同學學習的榜樣。

另外她不但繪畫能力優異，還有很高的文學素養，可說是我們班上公認的才女，這些都與她良好的家庭環境、執著的人生追求、社會滄桑體悟的積累密不可分，所以後來能在美國創下一片天地，她的天賦與青年時期的苦研、和社會培育的個人教養，一起形成她在藝術學養上堅實的基礎。

2023年5月15日

張祖英

　　張祖英，1940年出生於中國上海。1963年畢業於上海戲劇學院舞臺美術系，1980年中央美術學院高級油畫研修班結業。曾任中國美協油畫藝術委員會秘書長，《中國美術報》副社長、副主編，中國油畫學會副主席兼秘書長、中國國家畫院油畫院副院長兼秘書長。2004年被歐洲人文藝術科學院授于客座院士。現任中國油畫學會學術委員會終身委員，中國藝術研究院研究員，中國國家畫院研究員，北京靳尚誼藝術基金會顧問。

001 | 宿命

無力抗拒的

相遇

沒有天長地久

Eva Tyu 2023

相思

心思飛出去了

頃刻嘗遍

人間五味

003 鼓

任你百般撩撥敲打

不理

你這個瘋子

Evá Gyu
2023

004 | 童心

改了你的道
衰老的逆方向把你
推了一把

005 | 老巷

老弄堂裡
有一塊石板松了
敲成夜的節奏

Eva Gyn 2023

006 | 心聲

深沉如海底的漩渦

熾熱如火山下的岩漿

一旦訴諸人間便成死灰

Eva Gyn

2023

007 | 隕石

失落一顆寂寞的心

墜落凡塵

在另一個世界隱姓埋名

膽

日
加上月
才形成我的膽

009 | 善念

身體裡孕動的愛

如蠶蛹蛻變成

蝴蝶般的天使飛出去

Eva Gyu 2023

010 | 雨

最恨這種
讓人陪着你從早到晚
哭個沒完

Eva Gyu 2023

011 | 報應

早晚都會出現
行善作惡終極版
回來附在身上

012 | # 紅塵

生無可戀這道菜

不容易出現在

快樂的吃貨嘴巴裡

Eva G 2023

013 沉默

那是智者的語言
沒有任何雄辯
可以擊敗

014 | 緣

前世帶來的錯愛
下世去還
今世欠的債

015 | 迷思

總有一個影子
左右不離
且生且滅，且滅且相隨

016 | 癮

糾結纏綿至死方休

無解的癡狂迷戀

如失去理智的信念

017 | 母愛

有一種幸福隨着臍帶與生俱來
它也是母親的陪葬
並非終身相隨

018 浴

片刻的溫存
做回我一時半會的女人
撫慰我柔弱的肩膀

Eva Gyu 2023

019 | 靈魂

如果心中慈悲有愛
君王的錦繡華服
也難以匹配

020 | 刀鋒

鋒利的鋼刀是我征服人的武器
手起刀落削肉成片成絲或成糜
當我穿上有荷葉邊的圍裙時

021 | 日落

輝煌霞光拉開華麗帷幕
寂靜和黑暗是閉幕後
真正的結局

Eva Jyu
2023

022 | 流星

厭煩了炫耀那永世不變的家族榮光

不如離家出走

荒唐一把

023 | 果汁

喝一杯粉身碎骨的水果園

在咖啡的香味中

走進光陰

024 | 閱讀

翻過去，目不暇接遞送了
別人煉製的心靈瓊漿玉液
滋補給自己的靈魂

025 | 高考

不是賭局的重新洗牌
是一場沒有閻羅王參與的
重投人生

026 | 落花

蝶戀花的主角唱完了

謝幕後

被炒了魷魚

027 | 鍋

被烈焰慢火煎熬
把肚子裡的東西做成美饌
自己被一次次掏空

Eva Gyu
2023

028 | 步

我可憐那些小心計算着卡路里
吃了又償還着步數的主
朕剛剛吃了山珍海味只吐了一個飽嗝

Eva _____ 2023

029 | 乳房

人們永世迷醉它的豐美
因為它是人類最早的泉水和糧食
養育出整個世界

030 真愛

弱水三千你不飲

那一瓢

是毒汁

031 | 蚊

你漫長的狂歡季節開始了
我東躲西藏
用避暑兩個字與你勢不兩立

Eva J__
2023

032 | 回聲

你的歡樂帶着它的笑聲

撞來撞去

餘音繞梁

033 | 公園長椅

沉默無言
陪伴疲勞的人
守護着每一次偶遇

034 | 關懷

慢慢的溫熱
擁抱了我的心
你在千里之外的遠方

035 | 打工

用生命付給了時間

時間付出了金錢

金錢維持了失去歲月的生命

036 | 星空

星星和月亮閃動着淚珠
地球嘲笑它們的蒼白
忘了這是它自己的影子

Eva ~~~ 2023

037 | 殘雪

那光輝奪目的灰姑娘
等不及華麗轉身
公主服已成乞丐裝

038 數字

七個音符組成天使的語言
三個天色替世界披上彩衣
二十四個字母人類不再隔膜

039 | 熒火蟲

吮吸草上的露珠
化作通身的光芒
變成夜空中飛着的鑽石

040 荆棘

紮心的刺
從來擋不住
前去的腳步

Eva Jgu 2023

041 光

即使是遙遠的
如太陽的最後一瞥
也能使宇宙脫離混沌的黑暗

042 | 餘暉

太陽從海面上掠過
大海用她全部深情
接受太陽散落的溫暖

043 | 思念

把心撒成一張網

拋出去

化成細雨慢慢落在你肩上

044 福報

自己撒下的種子
用心血灌溉呵護的世界
送回來的一片蔭涼

Eva Jgn
2023

045 | 含苞

生命縱然漫長
美麗只是在那
秘不外傳的一刻

Eva Gyü
2023

046 | 夢

落空的歡喜
或慶倖不會發生的
不期而至的地方

Eva 2023

047 | 閃電

那驚悚的一瞥
比暴跳如雷的狂怒
更令人顫抖

Eva Ij-
2023

048 | 驚雷

烏雲密佈後

該來的遲早會來

老天爺發怒的聲音

Eva *(signature)* 2023

049 | 父親

他是身旁忽前忽後
左右相隨
移動的大山

手機

末日般的張惶失措

就是它一旦遇見不測

離你而去

051 | 榴槤

危險的情人長得醜

還帶着一身的刺

卻讓你想斷肝腸

052 淡定

上窮碧落下黃泉
飲盡三江黃蓮水
看盡繁華落幕後

053 | 兄弟

敬如父兄

情同手足

藏身五湖四海中

054 | 姐妹

與花季共青春年華
在她的影子中
遇見遺忘的自己

055 | 楊梅

如長着滿身是刺的
妒婦的舌頭
吐出來的每個字都酸

056 | 日記

聽人活色生香

那悲喜苦樂甜蜜惆悵

是你的宿命

057 | 端午

穿上綠色戲服

假裝投入汨羅江

被人在沸水中撈起

144

058 歲月

那是人世間
最昂貴的消費
卻被大多數人拋棄

Eva Gyu 2023

059 | 風水

聲音發出氣流

意念引出動盪

你生活在你喊來的風景裡

060 | 木心

任人褒貶贊罵

解釋那讀不懂的文字亂碼

他拍拍屁股說了聲與我何干

061 | 飛蛾

失去理智的
到處自作多情
等於在尋天羅地網

062 | 嫉妒

愛浸泡的毒汁
像定時炸彈爆炸前
那根弦

Eva Gu 2023

063 | 火鍋

一場大屠殺在水與火廝殺中
把地獄的現象
香味中重現

064 | 風箏

絕望

是眼看它

絕塵而去

065 | 咳

咆哮嘶吼着
如心口受傷的
野獸

066 寶石

即使埋在塵埃

不失其

原來價值

067 | 標本

美麗了一生

留下軀殼

未上天堂

2023

Eva

068 | 化石

億萬年的風化
換來人間回眸
你已不朽

069 | 飯桌

歡喜地接受了
一道道甜酸苦辣
守着人去樓空的悲哀

070 | 花

花蕊

是上帝的禮物

藏着仁慈的愛與果實

071 | 恩典

天使的行為

由善良衍生出來

救贖世界

172

072 | 柳絮

佯裝細言密語

絮絮叨叨

落在地上一堆爛渣

Eva Jgen
2023

073 | 蛇

它是精靈

另一種神明

也許善良也許邪惡

074 幸福

有一種奢侈的享受
被朦朦朧朧的愛
融化中

075 | 桂花

在團聚的中秋八月
芬芳引出一條
故鄉的路

076 | 古董

帶着老去的歲月
吞咽了世世代代咕噪
坐成祖宗的祖宗

Eva Com 2023

077 | 同窗

不是同年同月生
却是同年同月聚
同年同月同日散

078 | 仙人掌

長出滿身武器自衛

凜然端坐

宛如淑女

079 | 叛

被自己信任的
扶植起來的手
推倒

080 | 反光

忠誠地反射出
你無所遁形的狀態
輝煌或者萎蔫

081 | 想你

是命運賞賜給我
最大的恩惠
沒有人可以阻止

082 | 香水

神秘的芬芳

嫋嫋繞繞若即若離

如霧似影隨身

083 | 朋友

無數風雲際會中

千百種相撞後

凝聚在自己的磁場中

084 | 策略

射出去
是筆直的箭
但弓是彎的

Eva Ju 2023

085 | 安

天下太平
只因為家裡坐着一個
好女人

Eva Gyu 2023

086 醒

經歷了黑暗渾沌
掙脫光怪陸離夢幻後
明察秋毫

087 | 預兆

預兆警示
或心裡的臆想
在另一個真實的世界裡

088 | 寫作

爬格子
世上最高的樓
永遠不會到頂

089 | 等待

一種公平交換

總有果實

就在前面的枝頭

090 | 足球

既然世界充滿

掠奪格鬥

這是最精彩的短兵相接

091 | # 暴雨

天想哭了
可以如此
縱情

092 | 影子

何必鍥而不捨
永世追隨
那虛假的不離不棄

093 | 筆

它一路搖晃着向前
征服空靈的蒼生
滲透人的心靈

094 | # 悔

清醒的代價
剩下狼藉後的
自責

095 | 咳嗽

也是人間一種
海枯石爛的
不離不棄

096 | 故鄉的雲

灰濛濛的臉色

被許多層面具覆蓋

剝出最純淨那片燦爛

097 | 餞行

盛滿美味的盤盞

擺滿了桌子

盛不下我的沉默

098 | 冰磚

如果是光明牌

許你滿嘴芬芳

半世的溫馨歲月

099 愿諒

放下，不追
把手裡的鞭子
換成一杯美酒

100 邂逅

如撞見了
格魯吉亞情人
穿插而過

101 | 決裂

寸寸光陰

似箭

斷腸

102 | 酒

促膝相聚

笑臉相對

酒杯相碰相傾

103 | 口紅

女為悅己

你們是

第一排衛士

104 | 望鄉

帶着香奈兒 5 號的身體

從天而降

與故鄉賴床的靈魂會合

Eva G__ 2023

105 無聊

浪費光陰中

最大的奢侈

用生命的代價廢置

Eva Gyu 2023

106 絲巾

我用三環金扣將你鎖住
你是我永世情人
擁吻我的脖頸

107 書桌

安放身心
坐擁天下
一個人的宇宙

108 | 默契

注視着那一方空間

在空白中

都讀懂了彼此

Eva Jyu 2023

109 | 甜點

沒有藥可以治
唯有一道哄人的甜蜜
沖談人生的苦澀

110 | 手鐲

那一抹濃淡相宜的綠

綠得

醉在女人的手腕

Eva G~ 2023

111 | 櫥窗

它們無聲地吶喊
用七色變成音符
令你駐足

Eva Gju 2023

112 微信

天羅地網

一網打盡

芸芸眾生

113 逛街

且行且看

予需予取

如女王巡行

114 無言

知

矢口

無言

115 | 初戀

成熟前的心
吹一隻七彩肥皂泡
飛入夢中

116 | 家

其實是一個氣場
與厚實的牆無關
與愛的堅實度有關

117 | 愛情

真實純潔樸素的心
沒有鮮花的滋潤
最終石化成鑽石

118 | 婚姻

滿世界張開天羅地網
貪婪的手只能抓到
世上最易碎的一紙契約

266

119 ｜ 土豪

奢侈地炫耀出

一千種粗俗

與高貴絕緣

120 | 天使

解除別人的痛苦
用自己靈魂的血肉
贖他人之罪

121 | 閑坐

且掩了書卷

凝息靜聽北昆鏗鏘

王昭君一陣陣輕把淚彈

122 | 電視劇

把民族的醜惡殺戮

世代的人性邪毒

慢慢地給後人細說端詳

123 | 枕頭

你托住我夜裡的夢囈
看着我的青絲一根根
遺落在你懷裡

124 | 黑色

一汪無際的夜色
沉靜地裹在身上
請將我掩藏

宿命诗集
插图

278

125 | 崩潰

原來海會枯石可爛

天不長地不久

生命會瞬間消失

Eva Gru
2023

126 圓

用一生的修行
磨去棱角
自成世界天地

127 | 梅花

你寂寞孤獨

傲立寒冬

兀自散發芬芳

128 | 舊情

無聲地風化在歲月中
擠在心的角落裡
終於長成一個瘤

129 | 女伴

相伴老去

呼應着回眸中

向青春告別

130 | 雷雨

老天爺聲淚俱下
雷鳴電閃
天庭又震怒

131 | 佛

一切的善行
都鋪成一條路
去與它和合

132 | 麵條

用盡人間心計去調排

甜酸苦辣

掩蓋那本真的赤條條

133 | 安寧

歸來靜坐

擁着一堆新書

和桂花紅茶的清香

134 狀元餅

芝麻覆蓋層層油酥

裹着肉鬆蛋黃和乳酪

朕批了你是餅中之狀元

135 雪花餅

誰讓你肌白肉嫩體香

輕咬一口吾已癡醉

趕緊再定你十個姐妹進我宮鑾

136 | 早餐

萬變不離其宗

一天美好的開始

在斑爛色彩中開始

137 | 惜別

最昂貴的自由散漫

恣意揮灑

擁別後再約來年

138 湯

晚餐桌上的瓊漿

用心熬出香味

裂變成挺立的骨髓精華

139 | 婚約

一個貴族需要六個人侍候

如果你簽約為人妻

那六個終身職業完美歸你

140 讀

這美妙的閱讀光陰
陷身被窩坐成一尊菩薩
無關浪漫的風月

141 | 兒子

一件厚重的大衣
體面地傳達了
慢熱的恒溫

142 | 臺階

紅塵滾滾

高樓萬丈

我只看腳下拾級而上

314

143 惡夢

深更半夜在荒郊旅途

擠在黑色野牛群中

丟了錢包和手機

144 懶

賴床到中午起身
捱到第二天淩晨
睡昨天深夜的覺

Eva Fin 2023

145 | 冰箱

忽然覺得你很可憐

一會兒塞得你喘不過氣

今天把你掏空像要去做腸鏡

146 | 登機

親人的呼喚鬧翻了九重天
在寂靜天庭笑聽喧嘩
待我飛入雲端還我人間

147 | 回家

別理什麼是他鄉故鄉
命運誇張瞬息萬變
家就在不變的上海

148 | 親見

七對姐妹兄弟每年的團聚
我們返回童年的快樂
紛爭熱炒打趣果盤親情沸騰了醃篤鮮

149 聊天

千里萬里雲裡浪裡來這裡

且不問青山綠水

漫說閒話泛濫

Eva Oğu 2023

150 | 吃飯

舌尖鉤起往日甘苦酸甜

嘴邊浮上母親桌邊叮嚀

筷子夾不完滄海桑田的溫情

151 | 自在

橫沖豎撞隨意

走走停停無人駕馭

不節食不運動不減肥

152 出發

歲月中的珠子

串成人生

活色生香的每一天

153 晨色

曦光撥開晨霧
荷花插在山石倒影的鬢角
暈紅的面頰開始搔首弄姿

154 | 觀竹

南山脈脈含情

任竹海顛狂撩撥

秋波獨往青山綠水去

338

155 匿

把你藏在心裡
曾經的愛
已入夢界

156 | 中秋

天上的月亮要圓了
地上的親人兜兜轉轉
也奔向一張圓桌

Eva Zym 2023

157 | 瀟灑

今天不讀書不寫稿

不做菜不約人

活成失憶白癡人模樣

158 | 茶

把清香留在齒頰

吞咽了苦澀

甘苦自知

159 | 離別

擁抱彼此

天涯海角

足聲漸漸遠去

160 | 胡適花園

學問在不疑處有疑

待人有疑處不疑

把我的影子無疑地留在水裡

161 | 快遞

萬千堆垃圾般的

神秘包裹裡

收藏了各種驚喜

162 平安夜

沒有驚喜的奇跡

守護住被神佑的安寧

和一方天下太平

163 | 紅包

如槍林彈雨

實彈出擊

紅色的雨濺成歡樂

164 回廊

如愁腸百結

似峰迴路轉

且行且歇且珍惜

165 渴

期盼拯救的甘露
干枯衰竭的軀殼
張開所有縫隙

166 | 窗

不發一言
在車水馬龍的世界面前
守住主人的秘密

167 | 愛

生命力的悸動

在共震中

同存亡

Eva Gyu 2023

168 | 果汁

喝一杯粉身碎骨的水果園

在咖啡的香味中

走進光陰

169 田野

上帝恩寵的一方心窩

灑甘露送芬芳

點石成金

170 春

大地醒了
像受孕的生命
被春風癡情吻遍

370

171 夏

怕他的熱烈追逐

如癡狂的浪人

我只好年年走避他鄉

172 | 秋

卸下了濃妝豔抹

猶存嫵媚的徐娘

終於漸漸憔悴荒涼

173 冬

用皚皚白雪掩藏

泥塘裡的污水蟲豕

恰如一個冷酷無情的偽君子

174 | 黃昏

黑暗世界來臨前

回光返照

留不住人間美好

2023

175 感恩

生命中出現了天使
不是我的選擇
是上帝給我一個你

176 流浪的雲

東走西逛

回不了家的

飄逸的靈魂

177 | 等

海未枯石未爛

要與你相見

不見不散

178 | 品茶

溫潤如玉

甘苦與共的從容

如面對君子的妥貼

179 | 一見鍾情

莫名的天火引發了一場

無法熄滅的

燃燒

180 | 知音

心裡的弦
尚未撥動
你已經聽見

181 夕陽

掙扎着燃燒出全身的光芒
終會沉入地獄的黑暗
來警告世人

182 | 火爐

心中忍受着灼燒

痛徹心扉

溫暖了別人

183 蠟燭

在暗中垂淚
崩潰
直至死亡

184 | 壁爐

像秘密的情人
隱藏在角落
燃燒自己

185 | 家規

一條掃干淨的路

沒有陷阱

通向成功

186 | 遺傳

帶着祖先的細胞

再生

重疊

187 | 夜

溫柔的

掩飾住

千萬種光怪陸離

188 暗戀

被魔鬼籠罩在

醒不過來的

惡夢中

189 世俗

掙脫這條枷鎖
便活成真實的
自己

190 承諾

付出去的
是責任和使命
也是擔當

191 | 燈

像一個忠心的朋友
驅散的是黑暗
見到的是面前的路

192 | 坦然

大海敞開了浩瀚胸懷

任憑興風作浪

自在逍遙

414

193 | 迷失

用盡全身力氣
召不回離家出走的
靈魂

194 | 包容

是最基本的一種
付出
因為有愛

195 | 漂泊

東西南北中
移動着軀體
把靈魂留在故鄉

196 面具

藏在五官深處

一層膚淺的隔離

飄浮在面容上

2023.4.19.

197 | 孤獨

穩穩的坐擁一份
自己的天下
如君王孤家寡人

198 | 火山

沉默付出了
毀滅自己的代價
因為不能訴說的愛

199 | 擁抱

在瞬間

交換了

彼此的溫暖

200 | 相愛

心的默契
無言的交流
織成隱秘的永恆

後記

有愛才能寫詩

顧月華

不知道在哪一天，讀到了三句詩，進了一個群，天天都寫三句詩，發現三句詩很有意思，在三句話裡說清楚一些事情，一個觀點，已是不易，但是關鍵還在於說出來的話不是關鍵，關鍵是話外有話，要表述的是話外之意，這就有些難度，也有了挑戰意義。

想出本詩集，200首怕太薄，便自己動手配了200張圖，又想請人點評寫序，小小的一本書誰肯寫呢？索稿信一起發出去，估計都會有理由婉拒，總會有一兩位答應，不料回應來了，全部應承，這下把我嚇傻了，都是海內外文壇上的大旗，怎麼排序的名次呢？我想了一下，就按交稿日期先後為序吧。自己心裡明白這是戲不夠神來湊的意思，單看他們的序已值回票價，我辦"極光文學"講座時，要求發言稿至一萬字，這次我老毛病又犯了，規定只能寫500字，慣寫長篇論文的錢虹教授只能一下子交了兩篇稿任選，可是我只取短的。好在這些鴻儒們同時也都是我的摯友，對我都是百般呵護和寵愛的，我揣着這些序，心裡都是暖暖的，在此我萬分真誠地向他們每一個人致最深的謝忱。

我是跨界進入文學領域的，寫得較多的是散文、小說和隨筆，寫詩卻不多，當我想寫抒情詩的時候，心中常常湧動着愛和美的激情，於是文字噴濺而出一氣呵成，然後便又會靜默許久。

三句詩又是半路上殺出來的一匹黑馬，應了白舒榮一句話：老而彌狂。

忽然想為自己活幾年，也許我的瘋狂世界剛剛開始。

有愛才能寫詩，希望在我的餘生中，我還能寫詩。

2023年3月25日完成於紐約璧月軒
2023年4月8日二稿

顧月華

　　上海出生，1963年上海戲劇學院舞臺美
術系學士。1982年，赴美國紐約定居，紐約華
文女作家協會終身名譽會長，海外華文女作
家協會終身會員，北美中文作家協會終身會
員。"極光文學"講座創始人。

作者簡介

作品在美國、中國大陸、香港、臺灣、新加坡等地發表。

1984年7月新加坡文學書屋出版《天邊的星》小說集。

2010年美國惠特曼出版社出版《半張信箋》散文集。

2017年鷺江出版社出版散文集《走出前世》。

2017年人民交通出版社出版傳記文學《上戲情緣》。

2021年美國南方出版社出版《依花煨酒》。

結集出版:

《采玉華章》《芳草萋萋》《世界美如斯》《雙城記》《食緣》《女人的天涯》《舌尖上的太倉》《花旗夢》《紐約客閒話精選集一和二》《我在我城》《紐約風情》《絲路之旅》《北美中文作家協會作品選多集》《情與美的絃音》《天網恢恢》《何似在人間》《人生的加味》《紐約芳菲》《大疫中的愛與恨》等二十多本叢書。文章入選僑報、人民日報海外版、解放日報、世界日報、文綜雜誌、花城、香港月刊、黃河月刊、傳記文學、明報月刊、美文、鴨綠江等報刊雜誌。

得獎作品:

詩歌《帶血的桂冠》獲2002年的美國《彼岸》雜誌社《李白詩歌佳作獎》。

散文《靈魂歸宿》獲中國當代文學研究會女性文學委員會的《新世紀海外華文女性文學獎》。

散文《祖宗在飲酒》獲文心社全球"俺家年味"徵文一等獎。

散文《月之故鄉》獲新西蘭龍的圖騰文學獎。

散文《父親的中山裝》獲"我與中山裝"全球徵文一等獎。

散文《梁溪脆鱔》獲第五屆中外詩歌散文大獎賽一等獎。

散文《牆壁裡的聲音》獲2018年廉動全球-華人好家風三等獎。

小說《銀貂》獲2017年漢新文學小說佳作獎。

散文《十三幫大院的角落裡》獲2018年第二十六屆漢新文學獎散文第二名。

散文集《走出前世》獲海外華文著述類文藝創作散文佳作獎。

傳記文學《上戲情緣》獲海外華文學術論著類社會人文科學佳作獎。

散文《雪葬之後》獲2019年第二十七屆漢新文學散文佳作獎。

詩歌《路人甲》獲2019年第二十七屆漢新文學詩歌佳作獎。

散文《話説鼎公》獲海外華文學術論著類社會人文科學佳作獎。

散文《老虎窗下》獲第二十八屆漢新文學散文佳作獎。

小說《三音石》獲華美移民文學獎小說獎。

散文《樓梯轉角處的秘密》獲第二十九屆漢新文學散文銀獎。

新聞報導《紐約疫情戰時狀態》獲海外華文學術論著類新聞報導寫作佳作獎。

散文《書香氣息》獲111年度海外華文學術論著類佳作獎。

主要畫展：

1964年春，在河南省博物館展出四人聯展。

1985年5月，在紐約SOHO沙利文街71號畫廊舉辦《顧月華油畫展》。

1985年6月，在紐約包厘街東方畫廊舉辦《顧月華油畫展》。

1987年12月，在百老匯大道578號畫廊參加對日本索賠會舉辦的《50年50藝術家畫家》群展。

2003年12月，在上海武定路望德畫廊舉辦《顧月華油畫展》。

她一手作畫一手寫作，以其豐富的人生閱歷及命運，使她的文學與繪畫創作中兼具瑰麗的色彩及時代的滄桑。

CPSIA information can be obtained
at www.ICGtesting.com
Printed in the USA
BVHW021238050723
666776BV00013B/277

9 781953 903051